华夏万卷

让人人写好字

乙瑛碑

中、国、书、法、传、世、碑、帖、精、品

隶书 01

华夏万卷 编

全国百佳图书出版单位

·长沙·

湖南美术出版社

图书在版编目（CIP）数据

乙瑛碑 / 华夏万卷编 . — 长沙：湖南美术出版社，
2018.3（2023.7重印）
（中国书法传世碑帖精品）
ISBN 978-7-5356-7878-2

Ⅰ.①乙… Ⅱ.①华… Ⅲ.①隶书-碑帖-中国-东
汉时代 Ⅳ.①J292.22

中国版本图书馆CIP数据核字（2018）第081130号

Yi Ying Bei

乙瑛碑
（中国书法传世碑帖精品）

出 版 人：黄　啸
编　　者：华夏万卷
编　　委：倪丽华　邹方斌
　　　　　汪　仕　王晓桥
责任编辑：邹方斌
责任校对：伍　兰
装帧设计：周　喆
出版发行：湖南美术出版社
　　　　　（长沙市东二环一段622号）
经　　销：全国新华书店
印　　刷：成都市金雅迪彩色印刷有限公司
开　　本：880×1230　1/16
印　　张：2.75
版　　次：2018年3月第1版
印　　次：2023年7月第5次印刷
书　　号：ISBN 978-7-5356-7878-2
定　　价：20.00元

邮购联系：028-85973057　　邮编：610041
网　　址：http://www.scwj.net
电子邮箱：contact@scwj.net
如有倒装、破损、少页等印装质量问题，请与印刷厂联系斟换。
联系电话：028-85939803

《乙瑛碑》，也称《鲁相乙瑛请置百石卒史碑》，汉桓帝永兴元年（153）立，共十八行，满行四十字。虽碑末所刻北宋嘉祐七年张稚圭的楷书题记称此碑为『后汉钟太尉（钟繇）书』，然考钟繇生卒年，便知张氏勘定不实。该碑刻内容为司徒吴雄、司空赵戒以鲁前相乙瑛之言奏请朝廷，设置百石卒史一名以执掌礼器庙祀，并推举孔龢为百石卒史人选。因此该碑又称《孔龢碑》，原石现存山东曲阜孔庙。世人将《乙瑛碑》《礼器碑》《史晨碑》合称『孔庙三碑』。

同为『孔庙三碑』，又同为隶书，然三碑在书法风格上却不尽相同。较之《礼器碑》《乙瑛碑》则多见淳厚；较之《史晨碑》，《乙瑛碑》则更显雄强。该碑书法用笔沉着厚重，苍劲有力，尤其是汉隶中典型的『蚕头雁尾』式的横画，起笔时，『蚕头』下含，收笔时，『雁尾』飞扬，刚柔相济，骨法峻峭。该碑书法结字严谨，布白匀称、四面停匀，整体端庄肃穆、朴实沉雄，堪称汉隶的经典之作。该碑自宋欧阳修《集古录》收录以来，备受学者、书家推崇。明代赵崡《石墨镌华》评曰：『其叙事简古，隶法遒逸，令人想见汉人风采，政不必附会元常也。』清何绍基称此碑『横翔捷出，开后来隽利一门，然肃穆之气自在』。清方朔赞其『字之方正沉厚，亦足以称宗庙之美』。

司
徒
臣
雄
司
空
臣
戒
稽
首
言
鲁
前
相
瑛

書　聖　孔

言　道　作

詔　勉　春

書　學　秋

崇　子　制

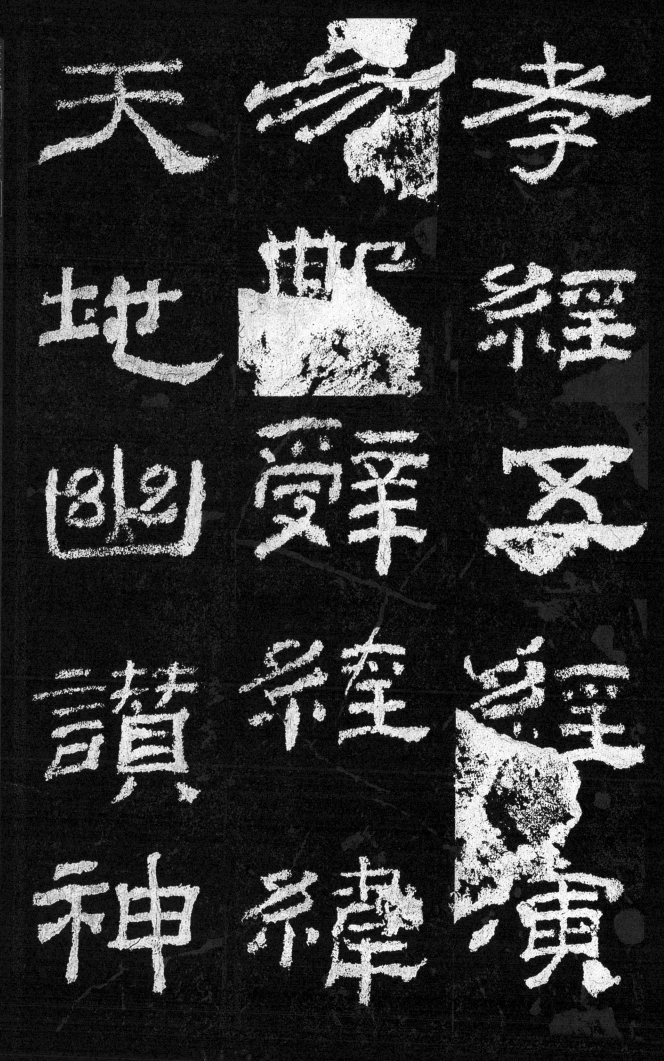

孝經五聖

經緯揮寅

天地幽贊神

帝典舜辈韓

朗故特立廟

悫成隽四時

來祠事已即

去廟有禮器

無常人掌領

請置百石卒史一

义無王守廟
春秋饗食禮財
出王家錢給

犬酒直須報
謹問大常祠
曹掾馮牟史

郭奉
孝行
霹
辟
行
祠
祠
者
走
對
孔
聖
陴侍
祠
者
孔

郭玄。辞对：故事，辟雍礼未行，祠先圣师，侍祠者，孔

子子孙、大宰、大祝令各一人，皆备爵。大

人 大 子

皆 祝 子

备 令 孙

爵 各 大

大 一 宰

9

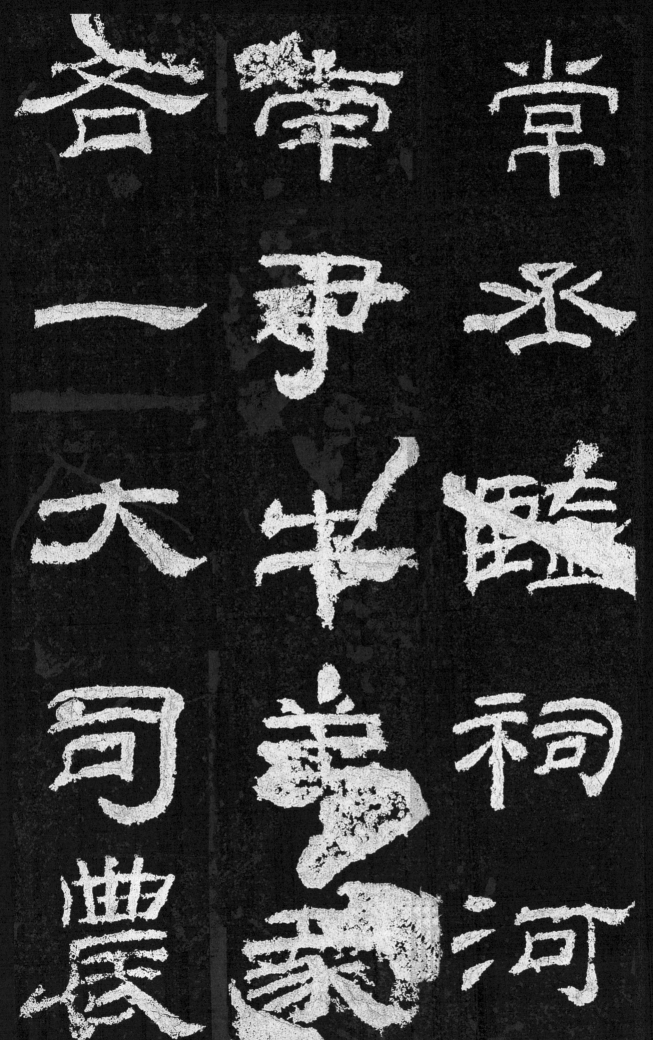

常丞臨河

帝尹牛羊豕

荅一大司農

孔以人給

子盇米

大如祠

聖璞臣

則言愚

象
乾
以
为
汉

尊
制
作
先
世
所

祠
用
众

长吏备爵。今欲加宠子孙，敬恭明祀，传于罔极。可

长龄加宠子

孙敬恭明祀

传于罔极可

許里請魯相

嵩孔子廟置

百石卒史一

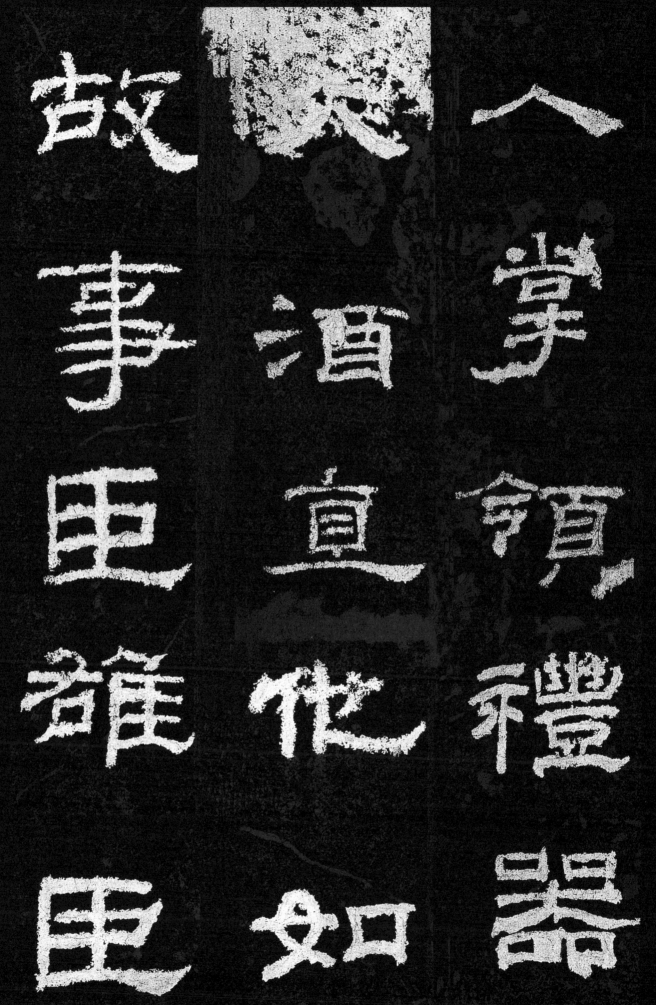

人掌領禮器故事臣雄臣他如

人，掌领礼器。出王家钱，给犬酒直，他如故事。臣雄、臣

首誠恚

死恐愚

罪頑戆

死首誠

罪頒惶

里稽首以聞

帝曰可罰河

密字季高司

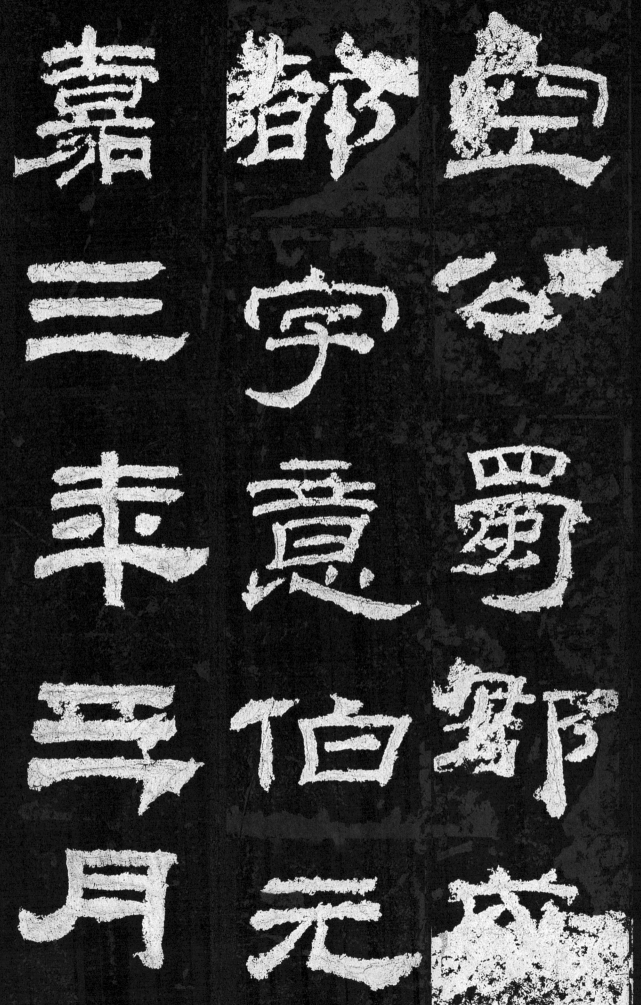

廿十日壬寅元

十日壬寅元

奏雒阳宫元

嘉三来三月

雄 曰 日 丙

句 正 子

空 寅 朔

奏 司 廿

帀 徒 十一

鲁相承书从事下当用者選其年冊以上經通一艺

禮奉雜

益如試

　哀先通

　所聖利

　顯之能

者

如

詔

書

書

到

言

永

興

元

聿

六

月

甲

辰

朔 酉 長
十 魯 史
八 相 事
日 平 下
辛 行 守

長擅叩頭
死罪敢言
之司徒司
空府

寅　子　寅

辛　　　詔

史　廟　書

大　置　為

人　百　孔

掌　石

寅诏书，为孔子庙置百石卒史一人，掌

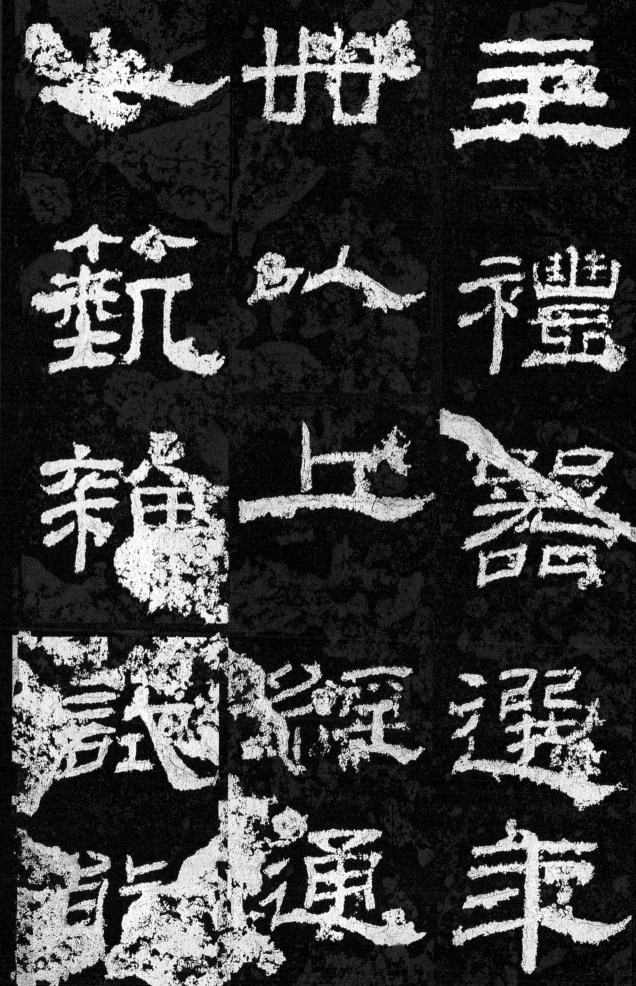

者 禮 奉
平 爲 弘
叩 宗 先
頭 所 聖
叩 歸 光

頭 謹 文

死 衆 學

罪 文 攈

死 罍 魯

罪 守 孔

歝膚龠
龠禾歝史龠市
扸育歞覽凡覽
寿貴憲
秋雜戸

嚴　苐　能
氏　事　奉
經　親　先
通　至　聖
高　孝

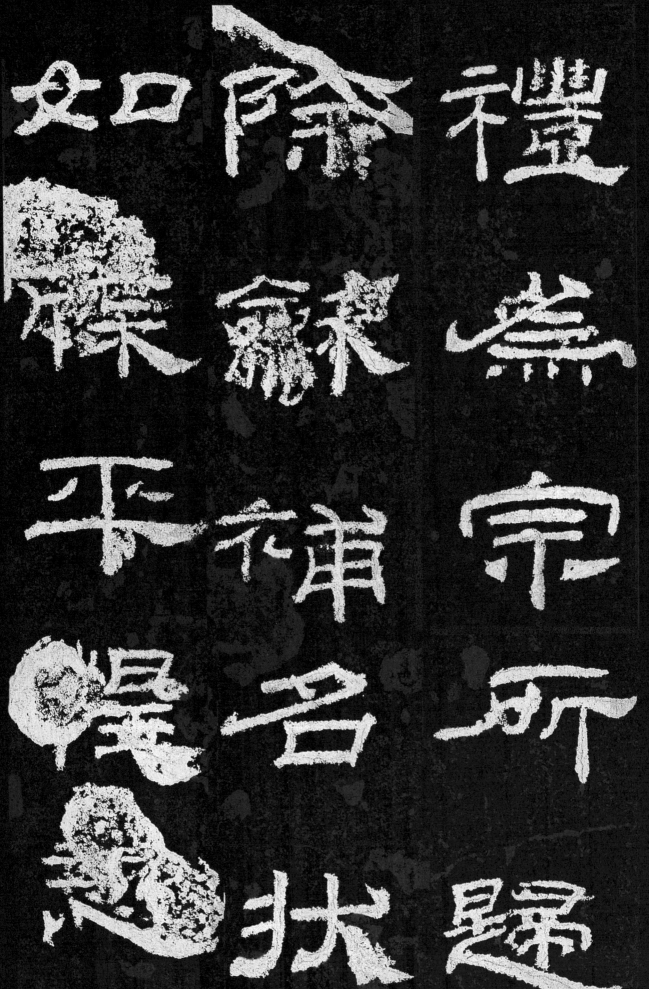

礼豐

除隍蓋

如口宗

隸黍補所

平耒呂所

惶補狀歸

恐狀

讃　罪　不

曰　上　顿

魏　司　死

魏　空　罪

大　府　死

圣

赫

赫

弥

章

相

乙

瑛

字

少

卿

平

原

高

唐

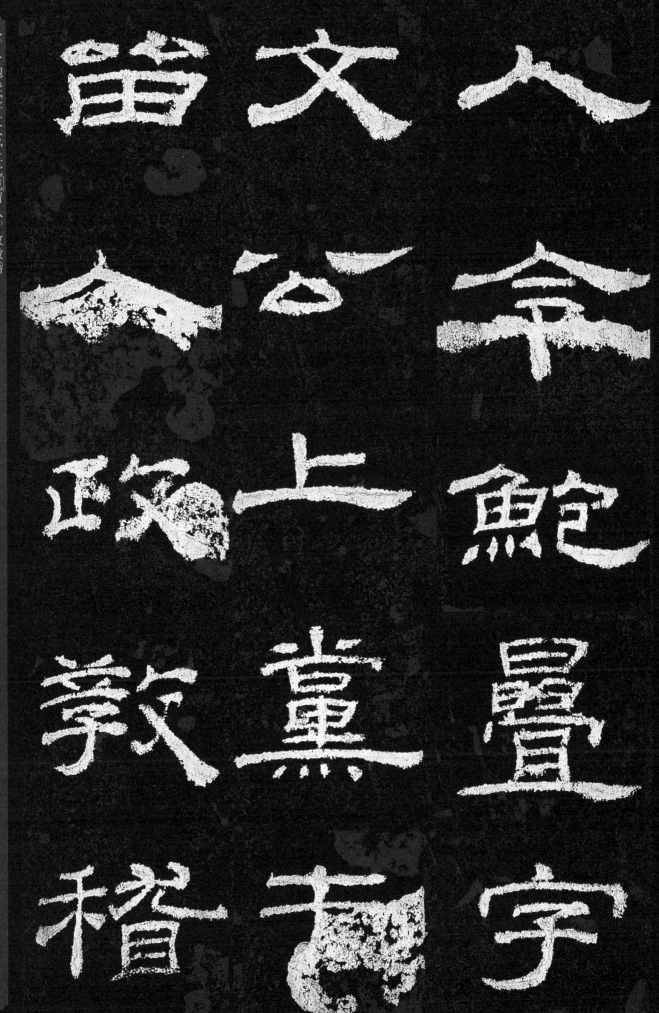

古若重規矩

除君古
吏寍若
孔舉重
子守規
　宅人

九世廉

世隒廉

史請置百石

一置石麟

一人鮑

鮑君卒

君

於　舍　造

是　功　作

始　垂　百

　　无　石

　　窮　吏

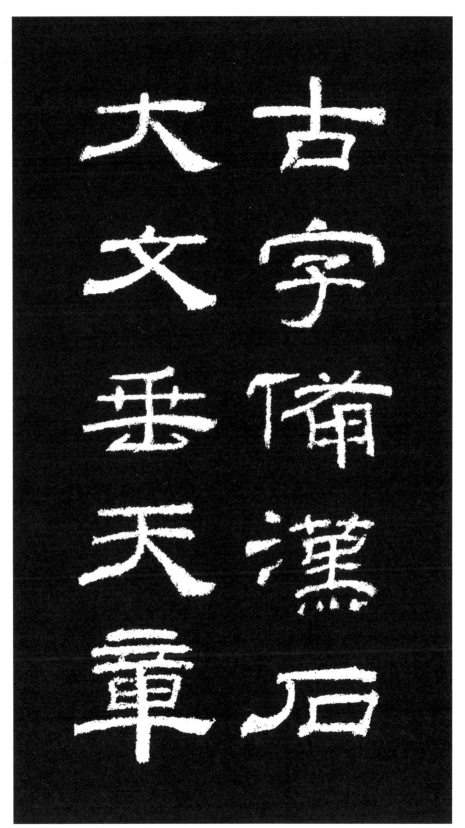

古字備漢石　大文垂天章

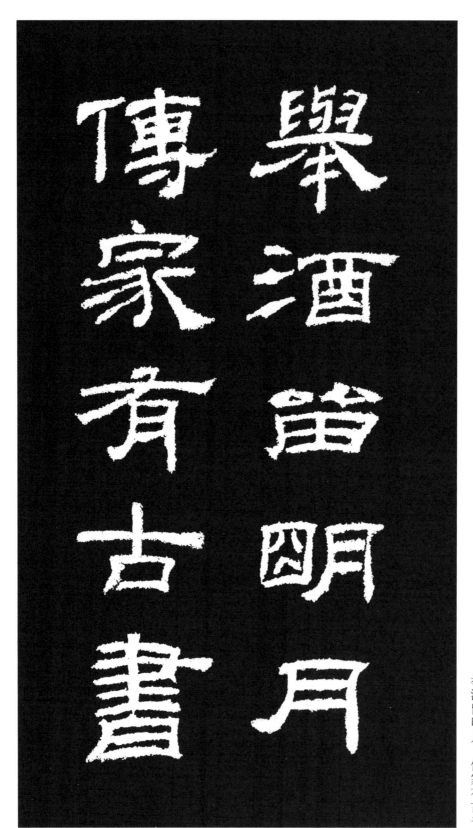

舉酒留明月 傳家有古書